恋 上 散 文　行楷

落字有声

荆霄鹏　书

音频朗诵：张诗琪

使 用 方 法

① 先在薄纸上蒙写。

② 再在灰色字上描红。

长江出版传媒
Changjiang Publishing & Media

湖北美术出版社
Hubei Fine Arts Publishing House

图书在版编目（ＣＩＰ）数据

落字有声.恋上散文:行楷 ／ 荆霄鹏书. — 武汉 ： 湖北美术
出版社，2018.8
ISBN 978-7-5394-9479-1

Ⅰ．①落…

Ⅱ．①荆…

Ⅲ．①行楷－法帖－中国－现代

Ⅳ．①J292.28

中国版本图书馆 CIP 数据核字(2018)第 033970 号

落字有声.恋上散文.行楷　　　　　　　　　　　　　© 荆霄鹏 书

出版发行： 长江出版传媒　湖北美术出版社

地　　址： 武汉市洪山区雄楚大街 268 号 B 座

电　　话： (027)87391256　87391503

传　　真： (027)87679529

邮政编码： 430070

h t t p ： //www.hbapress.com.cn

E-m a i l： hbapress@vip.sina.com

印　　刷： 崇阳文昌印务股份有限公司

开　　本： 889mm×1194mm　1/16

印　　张： 3.5

版　　次： 2018 年 8 月第 1 版　2018 年 8 月第 1 次印刷

定　　价： 28 元

邂　逅

　　有人说，缘分是天注定，今生遇见谁都是命运的安排，我暂且相信一回所谓的命运。

　　时光被拉回到多年前，那样的四目相对，那样的一见倾心，仿佛日光倾城，仿佛阳光普照，仿佛有了你就有了全世界，仿佛这就是人间最美的邂逅。

　　在我心中，你的样子是最好看的，你的声音是最动听的，即使我与时间进行过无数次的推杯换盏，仍可以在觥筹交错中欣赏你渐渐失去青春的容颜，品味你的无心细语，那就足够了吧。你的声音，你的容貌都是这样深入我心，让人难以忘怀。

　　爱是这个世上最动人的词汇，世间万物都具有爱的本能。遇见一个人，他让你动心、暖心，便可能携手一生，白首不分离；遇见一本书，它为你点亮心中的某块不明之地，你便欢喜地捧它在手心；遇见一处风景，它让你的心中春暖花开，便可能由此成为你心中的天堂……这样的温暖，你如何能够拒绝？这样的爱，又何尝不让人痊愈？如果今生，我能酣畅淋漓地沐浴在这些爱中，那么我也是满足了的。

　　如果有一天，我能为你写一首诗，那么请回馈给我一首歌的时间；如果有一天，我与你鸿雁传书，那么见到字请如同见到我，想起我曾带给你的欢声笑语；如果有一天，我的只言片语能够让你感同身受，那么请记下这些文字，如同记得我；如果有一天，我将绝美的诗词烂熟于心，那定然是因为你。

　　今夕何夕，见此邂逅？

　　子兮子兮，如此邂逅何？

　　一眼万年，从此珍藏于心。我歌颂山川河流，歌颂日月星辉，我也歌颂你。君见的，是一次忠贞的美丽。

　　我多想像品读经典名著般去读懂你，读你千遍也不厌倦，读你的感觉像春天。

<div align="right">

编者

2017 年 11 月

</div>

目　录

中国篇

外国篇

中国篇

江南的冬景（节选）

郁达夫

但在江南，可又不同；冬至过后，大江以南的树叶，也不至于脱尽。寒风——西北风——间或吹来，至多也不过冷了一日两日。到得灰云扫尽，落叶满街，晨霜白得像黑女脸上的脂粉似的。清早，太阳一上屋檐，鸟雀便又在吱叫，泥地里便又放出水蒸气来，老翁小孩就又可以上门前的隙地里去坐着曝背谈天，营屋外的生涯了；这一种江南的冬景，岂不也可爱得很么？

我生长江南，儿时所受的江南冬日的印象，铭刻特深；虽则渐入中年，又爱上了晚秋，以为秋天正是读读书，写写字的人的最惠节季，但对于江南的冬景，总觉得是可以抵得过北方夏夜的一种特殊情调，说得摩登

些，便是一种明朗的情调。

　　我也曾到过闽粤，在那里过冬天，和暖原极和暖，有时候到了阴历的年边，说不定还不得不拿出纱衫来着；走过野人的篱落，更还看得见许多杂七杂八的秋花！一番阵雨雷鸣过后，凉冷一点，至多也只好换上一件夹衣，在闽粤之间，皮袍棉袄是绝对用不着的！这一种极南的气候异状，并不是我所说的江南的冬景，只能叫它作南国的长春，是春或秋的延长。

　　江南的地质丰腴而润泽，所以含得住热气，养得住植物；因而长江一带，芦花可以到冬至而不败，红叶亦有时候会保持得三个月以上的生命。像钱塘江两岸的乌桕树，则红叶落后，还有雪白的桕子着在枝头，一点一丛，用照相机照将出来，可以乱梅花之真。草

色顶多成了赭色,根边总带点绿意,非但野火烧不尽,就是寒风也吹不倒的。若遇到风和日暖的午后,你一个人肯上冬郊去走走,则青天碧落之下,你不但感不到岁时的肃杀,并且还可以饱觉着一种莫名其妙的含蓄在那里的生气;"若是冬天来了,春天也总马上会来"的诗人的名句,只有在江南的山野里,最容易体会得出。

桨声灯影里的秦淮河(节选)

俞平伯

好郁蒸的江南,傍晚也还是热的。"快开船罢!"桨声响了。

小的灯船初次在河中荡漾;于我,情景是颇朦胧,滋味是怪羞涩的。我要错认它作七里的山塘;可是,河房里明窗洞启,映着玲珑入画的曲栏杆,顿然省得身在何处了。佩

弦呢，他已是重来，很应当消释一些迷惘的。但看他太频繁地摇着我的黑纸扇。胖子是这个样怯热的吗？

又早是夕阳西下，河上妆成一抹胭脂的薄媚。是被青溪的姊妹们所薰染的吗？还是匀得她们脸上的残脂呢？寂寂的河水，随双桨打它，终是没言语。密匝匝的绮恨逐老去的年华，已都如蜜饧似的融在流波的心窝里，连呜咽也将嫌它多事，更哪里论到哀嘶。心头，婉转的凄怀；口内，徘徊的低唱；留在夜夜的秦淮河上。

在利涉桥边买了一匣烟，荡过东关头，渐荡出大中桥了。船儿悄悄地穿出连环着的三个壮阔的涵洞，青溪夏夜的韶华已如巨幅的画豁然而抖落。哦！凄厉而繁的弦索，颤岔而涩的歌喉，杂着吓哈的笑语声，劈啪的竹

牌响,更能把诸楼船上的华灯彩绘,显出火样的鲜明,火样的温煦了。小船儿载着我们,在大船缝里挤着,挨着,抹着走。它忘了自己也是今宵河上的一星灯火。

既踏进所谓"六朝金粉气"的销金窟,谁不笑笑呢!今天的一晚,且默了滔滔的言说,且舒了恻恻的情怀,暂且学着,姑且学着我们平时认为在醉里梦里的他们的憨痴笑语。看!初上的灯儿们一点点掠剪柔腻的波心,梭织地往来,把河水都皱得微明了。纸薄的心旌,我的,尽无休息地跟着它们飘荡,以至于怦怦而内热。这还好说什么的!如此说,诱惑是诚然有的,且于我已留下不易磨灭的印记。至于对榻的那一位先生,自认曾经一度摆脱了纠缠的他,其辩解又在何处?这实在非我所知。

秋天的况味（节选）

林语堂

秋天的黄昏，一人独坐在沙发上抽烟，看烟头白灰之下露出红光，微微透露出暖气，心头的情绪便跟着那蓝烟缭绕而上，一样的轻松，一样的自由。不转眼缭烟变成缕缕的细丝，慢慢不见了，而那霎时，心上的情绪也跟着消沉于大千世界，所以也不讲那时的情绪，而只讲那时的情绪的况味。待要再划一根洋火，再点起那已点过三四次的雪茄，却因白灰已积得太多，点不着，乃轻轻地一弹，烟灰静悄悄地落在铜炉上，其静寂如同我此时用毛笔写在中纸上一样，一点的声息也没有。于是再点起来，一口一口地吞云吐雾，香气扑鼻，宛如偎红倚翠温香在抱的情调。于是想到烟，想到这烟一股温煦的热气，

想到室中缭绕暗淡的烟霞，想到秋天的意味。这时才忆起，向来诗文上秋的含义，并不是这样的，使人联想的是肃杀，是凄凉，是秋扇，是红叶，是荒林，是姜草。然而秋确有另一意味，没有春天的阳气勃勃，也没有夏天的炎烈迫人，也不像冬天之全入于枯槁凋零。我所爱的是秋林古气磅礴气象。有人以老气横秋骂人，可见是不懂得秋林古色之滋味。在四时中，我于秋是有偏爱的，所以不妨说说。秋是代表成熟，对于春天之明媚娇艳，夏日之茂密浓深，都是过来人，不足为奇了，所以其色淡，叶多黄，有古色苍茏之概，不单以葱翠争荣了。这是我所谓秋的意味。大概我所爱的不是晚秋，是初秋，那时暄气初消，月正圆，蟹正肥，桂花皎洁，也未陷入凛冽萧瑟气态，这是最值得赏乐的。那时的温

和，如我烟上的红灰，只是一股熏熟的温香罢了。或如文人已排脱下笔惊人的格调，而渐趋纯熟练达，宏毅坚实，其文读来有深长意味。这就是庄子所谓"正得秋而万宝成"结实的意义。在人生上最享乐的就是这一类的事。比如酒以醇以老为佳。烟也有和烈之辨。雪茄之佳者，远胜于香烟，因其味较和。倘是烧得得法，慢慢的吸完一支，看那红光炙发，有无穷的意味。

往事（二）之三（节选）

冰心

今夜林中月下的青山，无可比拟！仿佛万一，只能说是似娟娟的静女，虽是照人地明艳，却不飞扬妖冶；是低眉垂袖，璎珞矜严。

流动的光辉之中，一切都失了正色：松林是一片浓黑的，天空是莹白的，无边的雪

地，竟是浅蓝色的了。这三色衬成的宇宙，充满了凝静，超逸与庄严；中间流溢着满空幽宛的神意，一切言词文字都丧失了，几乎不容凝视，不容把握！

今夜的林中，决不宜于将军夜猎——那丛骑杂沓，传叫风生，会踏毁了这平整匀纤的雪地；朵朵的火燎，和生寒的铁甲，会缭乱了静冷的月光。

今夜的林中，也不宜于燃枝野餐——火光中的喧哗欢笑，杯盘狼藉，会惊起树上稳栖的禽鸟；踏月归去，数里相和的歌声，会叫破了这如怨如慕的诗的世界。

今夜的林中，也不宜于爱友话别，叮咛细语——凄意已足，语音已微；而抑郁缠绵，作茧自缚的情绪，总是太"人间的"了，对不上这晶莹的雪月，空阔的山林。

今夜的林中，也不宜于高士徘徊，美人掩映——纵使林中月下，有佳句可寻，有佳音可赏，而一片光雾凄迷之中，只容意念回旋，不容人物点缀。

我倚枕百般回肠凝想，忽然一念回转，黯然神伤……

今夜的青山只宜于这些女孩子，这些病中倚枕看月的女孩子！

假如我能飞身月中下视，依山上下曲折的长廊，雪色侵围阑外，月光浸着雪净的衾裯，逼着玲珑的眉宇。这一带长廊之中：万籁俱绝，万缘俱断，有如水的客愁，有如丝的乡梦，有幽感，有彻悟，有祈祷，有忏悔，有千万种话……

山中的千百日，山光松影重叠到千百回，世事从头减去，感悟逐渐侵来，已滤就了水

10

晶般清澈的襟怀。这时纵是顽石钝根，也要思量万事，何况这些思深善怀的女子？

往者如观流水——月下的乡魂旅思：或在罗马故宫，颓垣废柱之旁；或在万里长城，缺堞断阶之上；或在约旦河边，或在麦加城里；或越渡莱茵河，或飞越落基山；有多少魂销目断，是耶非耶？只她知道！

山居杂缀（节选）

戴望舒

山风　窗外，隔着夜的帏幪，迷茫的山岚大概已把整个峰峦笼罩住了吧。冷冷的风从山上吹下来，带着潮湿，带着太阳的气味，或是带着几点从山涧中飞溅出来的水，来叩我的玻璃窗了。

敬礼啊，山风！我敞开窗门欢迎你，我敞开衣襟欢迎你。

抚过云的边缘,抚过崖边的小花,抚过有野兽躺过的岩石,抚过缄默的泥土,抚过歌唱的泉流,你现在来轻轻地抚我了。说啊,山风,你是否从我胸头感到了云的飘忽,花的寂寥,岩石的坚实,泥土的沉郁,泉流的活泼?你会不会说:这是一个奇异的生物!

雨　雨停止了,檐溜还是叮叮地响着,给梦拍着柔和的拍子,好像在江南的一只乌篷船中一样。"春水碧如天,画船听雨眠",韦庄的词句又浮到脑中来了。奇迹也许突然发生了吧,也许我已被魔法移到苕溪或是西湖的小船中了吧……

然而突然,香港的倾盆大雨又降下来了。

树　离门前不远的地方,本来有一棵合欢树,去年秋天,我也还采过那长长的荚果给我的女儿玩的。它曾经婷婷地站立在那

里，高高地张开它的青翠的华盖一般的叶子，寄托了我们的梦想，又给我们以清阴。而现在，我们却只能在虚空之中，在浮着云片的碧空的背景上，徒然地描画它的青翠之姿了。像现在这样的夏天的早晨，它的鲜绿的叶子和火红照眼的花，会给我们怎样的一种清新之感啊！它的浓荫之中藏着雏鸟小小的啼声，会给我们怎样的一种喜悦啊！想想吧，它的消失对于我们是怎样地可悲啊！

抱着幼小的孩子，我又走到那棵合欢树的树根边来了。锯痕已由淡黄变成黝黑了，然而年轮却还是清清楚楚的，并没有给苔藓或是芝菌侵蚀去。我无聊地数着这一圈圈的年轮，四十二圈！正是我的年龄。它和我度过了同样的岁月，这可怜的合欢树！

树啊，谁更不幸一点，是你呢，还是我？

我所知道的康桥（节选）

徐志摩

这是极肤浅的道理，当然。但我要没有过过康桥的日子，我就不会有这样的自信。我这一辈子就只那一春，说也可怜，算是不曾虚度。就只那一春，我的生活是自然的，是真愉快的！（虽则碰巧那也是我最感受人生痛苦的时期。）我那时有的是闲暇，有的是自由，有的是绝对单独的机会。说也奇怪，竟像是第一次，我辨认了星月的光明，草的青，花的香，流水的殷勤。我能忘记那初春的睥睨吗？曾经有多少个清晨我独自冒着冷去薄霜铺地的林子里闲步——为听鸟语，为盼朝阳，为寻泥土里渐次苏醒的花草，为体会最微细最神妙的春信。阿，那是新来的画眉在那边凋不尽的青枝上试它的新声！阿，这是第一

朵小雪球花挣出了半冻的地面!阿,这不是新来的潮润沾上了寂寞的柳条?

静极了,这朝来水溶溶的大道,只远处牛奶车的铃声,点缀这周遭的沉默。顺着这大道走去,走到尽头,再转入林子里的小径,往烟雾浓密处走去,头顶是交枝的榆荫,透露着漠楞楞的曙色;再往前走去,走尽这林子,当前是平坦的原野,望见了村舍,初青的麦田,更远三两个馒形的小山掩住了一条通道。天边是雾茫茫的,尖尖的黑影是近村的教寺。听,那晓钟和缓的清音。这一带是此邦中部的平原,地形像是海里的轻波,默沈沈的起伏;山岭是望不见的,有的是常青的草原与沃腴的田壤。登那土阜上望去,康桥只是一带茂林,拥戴着几处娉婷的尖阁。妩媚的康河也望不见踪迹,你只能循着那锦带似

的林木想像那一流清浅。村舍与树林是这地盘上的棋子，有村舍处有佳荫，有佳荫处有村舍。这早起是看炊烟的时辰：朝雾渐渐的升起，揭开了这灰苍苍的天幕（最好是微霰后的光景），远近的炊烟，成丝的，成缕的，成卷的，轻快的，迟重的，浓灰的，淡青的，惨白的，在静定的朝气里渐渐的上腾，渐渐的不见，仿佛是朝来人们的祈祷，参差的翳入了天听。朝阳是难得见的，这初春的天气。但它来时是起早人莫大的愉快。顷刻间这田野添深了颜色，一层轻纱似的金粉糁上了这草，这树，这通道，这庄舍。顷刻间这周遭弥漫了清晨富丽的温柔。顷刻间你的心怀也分润了白天诞生的光荣。"春"！这胜利的晴空仿佛在你的耳边私语。"春"！你那快活的灵魂也仿佛在那里回响。

海滩上种花（节选）

徐志摩

　　你们看这个象征不仅美，并且有力量；因为它告诉我们单纯的信心是创作的泉源——这单纯的烂漫的天真是最永久最有力量的东西，阳光烧不焦他，狂风吹不倒他，海水冲不了他，黑暗掩不了他——地面上的花朵有被摧残有消灭的时候，但小孩爱花种花这一点："真"却有的是永久的生命。

　　我们来放远一点看。我们现有的文化只是人类在历史上努力与牺牲的成绩。为什么人们肯努力肯牺牲？因为他们有天生的信心；他们的灵魂认识什么是真什么是善什么是美，虽则他们的肉体与智识有时候会诱惑他们反着方向走路；但只要他们认明一件事情是有永久价值的时候，他们就自然

的会得兴奋，不期然的自己牺牲，要在这忽忽变动的声色的世界里，赎出几个永久不变的原则的凭证来。耶稣为什么不怕上十字架？密尔顿何以瞎了眼还要做诗，贝德花芬何以聋了还要制音乐，密仡郎其罗为什么肯积受几个月的潮湿不顾自己的皮肉与靴子连成一片的用心思，为的只是要解决一个小小的美术问题？为什么永远有人到冰洋尽头雪山顶上去探险？为什么科学家肯在显微镜底下或是数目字中间研究一般人眼看不到心想不通的道理消磨他一生的光阴？

为的是这些人道的英雄都有他们不可摇动的信心；像我们在海砂里种花的孩子一样，他们的思想是单纯的——宗教家为善的原则牺牲，科学家为真的原则牺牲，艺术家为美的原则牺牲——这一切牺牲的结果便是

我们现有的有限的文化。

窗子以外（节选）

林徽因

你诅咒着城市生活，不自然的城市生活！检点行装说，走了，走了，这沉闷没有生气的生活，实在受不了，我要换个样子过活去。健康的旅行既可以看看山水古刹的名胜，又可以知道点内地纯朴的人情风俗，走了，走了，天气还不算太坏，就是走他一个月六礼拜也是值得的。

没想到不管你走到哪里，你永远免不了坐在窗子以内的。不错，许多时髦的学者常常骄傲地带上"考察"的神气，架上科学的眼镜，偶然走到哪里一个陌生的地方瞭望，但那无形中的窗子是仍然存在的。不信，你检查他们的行李，有谁不带着罐头食品，帆

布床，以及别的证明你还在你窗子以内的种种零星用品，你再摸一摸他们的皮包，那里短不了有些钞票；一到一个地方，你有的是一个提梁的小小世界。不管你的窗子朝向哪里望，所看到的多半则仍是在你窗子以外，隔层玻璃，或是铁纱！隐隐约约你看到一些颜色，听到一些声音，如果你私下满足了，那也没有什么，只是千万别高兴起说什么接触了，认识了若干事物人情，天知道那是罪过！洋鬼子们的一些浅薄，千万学不得。

你是仍然坐在窗子以内的，不是火车的窗子，汽车的窗子，就是客栈逆旅的窗子，再不然就是你自己无形中习惯的窗子，把你搁在里面。接触和认识实在谈不到，得天独厚的闲暇生活先不容你。一样是旅行，如果你背上搞的不是照相机而是一点做买卖的小

血本，你就需要全副的精神来走路：你得留神投宿的地方；你得计算一路上每吃一次烧饼和几颗沙果的钱；遇着同行的战战兢兢的打招呼，互相捧出诚意，遇着困难时好互相关照帮忙，到了一个地方你是真带着整个血肉的身体到处碰运气，紧张的境遇不容你不奋斗，不与其他奋斗的血和肉的接触，直到经验使得你认识。

前日公共汽车里一列辛苦的脸，那些谈话，里面就有很多生活的分量。

一片阳光（节选）

林徽因

我有点发怔，习惯地在沉寂中惊讶我的周围。我望着太阳那湛明的体质，像要辨别它那交织绚烂的色泽，追逐它那不着痕迹的流动。看它洁净地映到书桌上时，我感到桌

面上平铺着一种恬静，一种精神上的豪兴，情趣上的闲逸；即或所谓"窗明几净"，那里默守着神秘的期待，漾开诗的气氛。那种静，在静里似可听到那一处琤琮的泉流，和着仿佛是断续的琴声，低诉着一个幽独者自娱的音调。看到这同一片阳光射到地上时，我感到地面上花影浮动，暗香吹拂左右，人随着晌午的光霭花气在变幻，那种动，柔谐婉转有如无声音乐，令人悠然轻快，不自觉地脱落伤愁。至多，在舒扬理智的客观里使我偶一回头，看看过去幼年记忆步履所留的残迹，有点儿惋惜时间；微微怪时间不能保存情绪，保存那一切情绪所曾流连的境界。

倚在软椅上不但奢侈，也许更是一种过失，有闲的过失。但东坡的辩护："懒者常似静，静岂懒者徒"，不是没有道理。如果此刻

不倚榻上而"静"，则方才情绪所兜的小小圈子便无条件地失落了去！人家就不可惜它，自己却实在不能不感到这种亲密的损失的可哀。

就说它是情绪上的小小旅行吧，不走并无不可，不过走走未始不是更好。归根说，我们活在这世上到底最珍惜一些什么？果真珍惜万物之灵的人的活动所产生的种种，所谓人类文化？这人类文化到底又靠一些什么？我们怀疑或许就是人身上那一撮精神同机体的感觉，生理心理所共起的情感，所激发出的一串行为，所聚敛的一点智慧——那么一点点人之所以为人的表现。

女 人（节选）

朱自清

我所追寻的女人是什么呢？我所发见的女人是什么呢？这是艺术的女人。从前人将

女人比做花，比做鸟，比做羔羊；他们只是说，女人是自然手里创造出来的艺术，使人们欢喜赞叹——正如艺术的儿童是自然的创作，使人们欢喜赞叹一样。不独男人欢喜赞叹，女人也欢喜赞叹；而"妒"便是欢喜赞叹的另一面，正如"爱"是欢喜赞叹的一面一样。受欢喜赞叹的，又不独是女人，男人也有。"此柳风流可爱，似张绪当年"，便是好例；而"美丰仪"一语，尤为"史不绝书"。但男人的艺术气分，似乎总要少些；贾宝玉说得好：男人的骨头是泥做的，女人的骨头是水做的。这是天命呢？还是人事呢？我现在还不得而知；只觉得事实是如此罢了。——你看，目下学绘画的"人体习作"的时候，谁不用了女人做他的模特儿呢？这不是因为女人的曲线更为可爱么？我们说，自有历史以来，女

人是比男人更其艺术的；这句话总该不会错吧？所以我说，艺术的女人。所谓艺术的女人，有三种意思：是女人中最为艺术的，是女人的艺术的一面，是我们以艺术的眼去看女人。我说女人比男人更其艺术的，是一般的说法；说女人中最为艺术的，是个别的说法。——而"艺术"一词，我用它的狭义，专指眼睛的艺术而言，与绘画，雕刻，跳舞同其范类。艺术的女人便是有着美好的颜色和轮廓和动作的女人，便是她的容貌，身材，姿态，使我们看了感到"自己圆满"的女人。这里有一块天然的界碑，我所说的只是处女，少妇，中年妇人，那些老太太们，为她们的年岁所侵蚀，已上了凋零与枯萎的路途，在这一件上，已是落伍者了。女人的圆满相，只是她的"人的诸相"之一；她可以有大才能，大智慧，大

仁慈，大勇毅，大贞洁等等，但都无碍于这一相。诸相可以帮助这一相，使其更臻于充实；这一相也可帮助诸相，分其圆满于它们，有时更能遮盖它们的缺处。我们之看女人，若被她的圆满相所吸引，便会不顾自己，不顾她的一切，而只陶醉于其中；这个陶醉是刹那的，无关心的，而且在沉默之中的。

歌　声

朱自清

　　昨晚中西音乐歌舞大会里"中西丝竹和唱"的三曲清歌，真令我神迷心醉了。

　　仿佛一个暮春的早晨，霏霏的毛雨默然洒在我脸上，引起润泽，轻松的感觉。新鲜的微风吹动我的衣袂，像爱人的鼻息吹着我的手一样。我立的一条白矾石的甬道上，经了那细雨，正如涂了一层薄薄的乳油；踏着只

觉越发滑腻可爱了。

这是在花园里。群花都还做她们的清梦。那微雨偷偷洗去她们的尘垢，她们的甜软的光泽便自焕发了。在那被洗去的浮艳下，我能看到她们在有日光时所深藏着的恬静的红，冷落的紫，和苦笑的白与绿。以前锦绣般在我眼前的，现在都带了黯淡的颜色。——是愁着芳春的销歇么？是感着芳春的困倦么？

大约也因那濛濛的雨，园里没了稼郁的香气。涓涓的东风只吹来一缕缕饿了似的花香；夹带着些潮湿的草丛的气息和泥土的滋味。园外田亩和沼泽里，又时时送过些新插的秧，少壮的麦，和成荫的柳树的清新的蒸气。这些虽非甜美，却能强烈地刺激我的鼻观，使我有愉快的倦怠之感。

看啊,那都是歌中所有的:我用耳,也用眼,鼻,舌,身,听着;也用心唱着。我终于被一种健康的麻痹袭取了。于是为歌所有。此后只由歌独自唱着,听着;世界上便只有歌声了。

寄给一个失恋人的信（一）（节选）

梁遇春

心中总是感到从前的梦的有点不能实现,而一方面对"爱情"也有些麻木不仁起来。这种肺病的失恋是等于受凌迟刑。挨这种苦的人,精神天天萎痹下去,生活力也一层一层沉到零的地位。这种精神的死亡才是天地间惟一的惨剧。也就因为这种惨剧旁人看不出来,有时连自己都不大明白,所以比别的要惨苦得多。你现在虽然失恋但是你还有一肚子的怨望,还想用很多力写长信去告诉你的惟一老朋友,可见你精神仍是活

泼泼跳动着。对于人生还觉得有趣味——不管是詈骂运命，或是赞美人生——总不算个不幸的人。秋心你想我这话有点道理吗？

秋心，你同我谈失恋，真是"流泪眼逢流泪眼"了。我也是个失恋的人，不过我是对我自己的失恋，不是对于在我外面的她的失恋。我这失恋既然是对于自己，所以不显明，旁人也不知道。因此也是最难过的苦痛。无声的呜咽比嚎啕总是更悲哀得多了。我想你现在总是白天魂不守舍地胡思乱想，晚上睁着眼睛看黑暗在那里怔怔发呆，这么下去一定会变成神经衰弱的病。我近来无聊得很，专爱想些不相干的事。我打算以后将我所想的报告给你，你无事时把我所想出的无聊思想拿来想一番，这样总比你现在毫无头绪的乱想，少费心力点罢。

外国篇

我为何而生（节选）

伯特兰·罗素

对爱情的渴望，对知识的渴求，对人类苦难不可遏制的同情，是支配我一生单纯而强烈的三种情感，这些情感如阵阵飓风，吹拂在我动荡不安的生涯中，有时甚至吹过深沉痛苦的海底，直达绝望的边缘。

我寻求爱，首先是因为它带来了欣喜若狂之情——欣喜若狂使人如此心醉神迷，我常常愿意牺牲我的全部余生来换取几小时这样的欢乐。我寻求爱，其次是因为它能解除寂寞——那种可怕的寂寞，如同一个人毛骨悚然地从这世界的边缘探望令人战栗的死气沉沉的无底深渊。我寻求爱，最后是因为在爱的结合中我看到了圣徒们和诗人们所想象的预言中的天堂景象的神秘雏形。

这就是我所寻求的东西，虽然它也许似乎是人生所难以得到的美好事物，但这就是——最后——我终于找到的东西。

我怀着同样的激情寻求知识。我希望理解人们的心。我希望知道星星为什么发光。我力图领悟毕达哥拉斯的才能，他的才能使数字支配着不断变动的事物。在这方面，我只达到了一小部分，并不很多。

爱和知识，尽其可能，远远地把人引向九天之上。怜悯总是把我带回到地面上来。痛苦的呼号的回声在我心里回荡。受饥挨饿的儿童，在压迫者折磨下受苦受难的人们，无依无靠而成为自己子女嫌恶的负担的老人，以及整个孤苦寂寞的世界，穷困与痛苦都在嘲弄着人生，使人们不能过应有的美好生活。我渴望减轻灾难祸害，但是我力不从

心，我自己也在受苦。

这就是我的一生。

论爱情（节选）

伯特兰·罗素

缺乏热情的主要原因之一是感到自己不被人爱，相反，觉得自己被人爱的感觉比其他任何东西都更能提高人的热情。一个人感到自己不被人爱有多种原因。他也许认为自己是个可怕的人，因而没有一个人会喜欢；他也许从孩提时代起便不得不习惯于得到比其他孩子更少的爱，或者事实上他就是一个谁也不爱的人。但是在最后这种情况下，其原因很可能在于早期不幸引起的自信心的缺乏。感到自己不被人爱的人会因此而采取不同的态度。为了赢得别人的喜爱，他也许会不遗余力，做出种种出人意料的亲

昵举动。在这种情况下，他很可能不会成功，因为这种亲昵举动的动机很容易被对方识破，而人类天性却偏偏容易将爱给予那些对此要求最低的人。因此，那种试图通过乐善好施的行为追逐爱的人，最终会因人们的忘恩负义而生幻灭之感。他从来没有想过，他试图去购买的爱，其价值远远大于他给予的物质恩惠，因为实际上两者的价格是不平等的，他反而以这种错觉作为自己行动的基础。另一个人，也发现自己不受欢迎，也许就会对世界报复，通过挑起战争和革命，或者通过运用犀利的笔杆，像斯威夫特一样。这是一种对厄运的英勇反击，它的性格是如此坚强，以至于可以与整个世界作对。极少有人具备如此高强的本领。绝大多数的人，不论男女，如果感到自己不被人爱，只能陷入怯

弱的失望之中，仅仅在偶然的一丝羡慕和怨恨之中叹吁一番，于是这些人的生活变得极端的自私自利，爱的缺失使他们缺乏一种安全感，而本能地回避这一感觉，结果造成了他们任凭习惯来左右自己的生活。对于那些使自己成为单调生活的奴隶的人来说，他们的行为大多由对冷酷的外在世界的恐惧所激起，他们以为如果他们沿着早已走过的路走下去，就能避免撞上这个世界。

论　爱（节选）

纪伯伦

爱向你示意，就跟她，即使道路崎岖、坡陡路滑。如果爱向你展开双翅，就服从她，即使藏在羽翎中的利剑会伤着你。如果爱对你说什么，只管相信她，即使她的声音惊扰你的美梦，犹如北风将园林吹得花木凋零。爱

为你戴上冠冕的同时,也会把你置于十字架上。爱能强壮你的骨骼,同时也要修剪你的枝条。爱能升腾到你无际的至高处,抚弄你那摇曳在阳光里的柔嫩细枝。爱同样能浸入你那伸进泥土的根部,将其动摇。

爱把你抱在怀里,如同抱着一捆麦子。爱把你舂打,以使你赤身裸体。爱把你过筛子,以便筛去外壳。爱把你磨成面粉。爱把你和成面团,让你变得柔软。爱将你放在她圣殿里的火上,以期让你变成上帝圣筵上的神圣面包。

爱如此摆弄你,为的是让你知道你心中的秘密。依靠这一见识,你才能发现爱是你活在世上的唯一理由。

如果你心存恐惧,只想在爱中寻求安逸和享受,那么你最好遮盖起自己的裸体,逃

离爱的打谷场，走向一个没有季节更替的世界；在那里你可以笑，但笑得不尽兴；在那里你可以哭，但眼泪流不完。

爱，除了自己，既不给予，也不索取。爱，既不占有，也不被任何人占有。因为对爱而言，爱就已经足够。

论　美（节选）

<div align="right">纪伯伦</div>

如果美不出现在你们的旅途中，指引着你们，那么你们如何能够找到她？如果她不是你们话语的编织者，你们怎么能够谈论她呢？

含冤受屈者说："美即慈爱和温柔。即如那位年轻的母亲，半含娇羞的辉光，遮住容颜，款款行走在我们中间。"

热情洋溢者说："不，美是强烈而可畏的。即如狂风骤雨般摇撼着我们脚下的大

地和头顶的苍穹。"

疲惫倦怠者说:"美是柔声软语,在我们内心里呢喃。她的声音在我们的沉静中流转,宛如一缕微光因畏惧阴影而颤动。"

活力充溢者说:"我们曾听见她在群山中呼喊,随之而来的还有兽蹄声、振翅声和狮吼声。"

夜间守城人说:"美与朝霞一同从东方的天际升起。"

炎炎午后,辛苦劳作者和旅行者如是说:"我们曾看见她斜倚在黄昏之窗俯瞰着大地。"

凛凛冬日,困在风雪中的人说:"她伴着春天来,在山冈林野中欢呼雀跃。"

灼灼酷暑,田间收获者说:"我们曾看见她拥着秋叶翩翩起舞,发梢上饰有缕缕雪花。"

这些都是你们谈及的关于美的一切。而事实上，你们并不是在谈她，而是在谈你们那未曾被满足的需求。美并非需求，而是一种狂喜。她并非干渴的嘴唇，也不是伸出的赤手，而是一颗炽热的心和一个愉悦的灵魂。她不是你们想看到的样子，也不是你们想听到的乐曲，而是你们虽紧闭双眸也能映入眼帘的面庞，掩住双耳也能回响于耳畔的歌声。她不是蕴含在褶皱树皮下的汁液，也不是挣扎于锋利爪尖的飞鸟，而是一座永远绽放的花园，一群永远翱翔于天穹的天使。

当生命揭开面纱露出圣洁面容时，美即生命。

在我的孤独之外（节选）

纪伯伦

在我的孤独之外，还有另一种孤独。对

于具有那种孤独的人来说，我的孤独是喧嚣的闹市，我的沉默是嘈杂的噪音。

我过于年轻而妄自尊大，始终未寻找到更高的孤独；回荡在耳际的，是远处山谷的回声；挡住我的去路让我无法前行的，是那山谷的倒影。

在那群山背后，有一处秀美的丛林；对于丛林中的一切来说，我的平和如同一阵疾风，我的秀美，也只是一种幻觉。

我过于年轻而放荡不羁，依旧无心去寻访那神奇的丛林。我的嘴里还弥漫着血腥，先辈的弓箭还紧握在手里，我无法前行。

在这个负重的我之外，有一个自由自在的我；与他相比，我的梦想是落日下的一场混战，我的向往是骨骼的崩裂声。

我过于年轻而愤慨不已，无法成为一个

自由的自我。

如果不手刃受羁绊的自我，或让普天下得到自由，我如何成为一个自由的人呢？

只有雏鸟离开我精心筑起的小巢，我心中的雄鹰才能向着太阳翱翔；只有我的根须在黑冥中枯死，我的叶片才能在风中高飞歌唱。

假如给我三天光明（节选）

海伦·凯勒

我的眼睛绝不会把任何东西视作无足轻重而轻易放过。我的目光所到之处，都要探索和紧紧地把握。有些场面欢乐，它使我的心也充满快乐；但是也有痛苦的场面，痛苦得叫人伤感。对种种痛苦的场面，我绝不会闭上眼睛，因为那也是生活的一部分。对它闭上了眼睛，也就是闭上了心灵和思想。

　　我有眼睛的第三天快结束了。也许我还应当把剩下的几个小时作许多严肃的追求。但我担心在那最后的晚上，我又会跑到戏院去看一场欢笑谐谑的戏。这样，我便能欣赏到人类精神中喜剧的成分。

　　我暂时获得的光明到半夜就要结束了，到时我又将陷入无尽的黑夜之中。在短短的三天内，我是不可能看到我想看到的一切的。只有当黑暗再度降临到我身上之后，我才会懂得我看到了多少东西。不过，我的心里仍然充满光明的回忆，因为没有时间感到遗憾。此后我每触摸到一样东西，都会想起它的样子，从而唤起一段美妙的回忆。

　　我是个瞎子，我对有眼睛的人只有一个建议：我要劝告愿意充分使用视力这种天赋的人，要像明天你就会变成瞎子一样充

分使用你的眼睛。同样的设想也可以用于其他的感官。要像明天你就会变成聋子一样，聆听话语中的音乐、鸟儿们的歌唱和交响乐队雄浑的乐章。要像明天你的触觉就会消失一样去抚摸你想抚摸的一切。要像你明天就会失去嗅觉和味觉一样去品味花朵的馨香和食物的美味。充分地使用你的感官吧！陶醉于大自然通过你天赋的不同知觉对你显示出的种种快感和美感中去吧。

星 辰（节选）

加夫列拉·米斯特拉尔

我们无比热爱大地，因为她的任何部分都是美丽的，而且她的美丽多姿多彩，因为她是我们的祖国，我们在大地上行走，我们把她耕耘、翻动。她是我们感官的一个部分，因为她是我们看得见、听得见和触摸得

到的东西,而她也听得见我们的声音,感受得到我们的存在。

但是白天充满阳光,夜晚繁星无数的天空,尽管不是我们的创造物,却比大地更瑰丽多姿。

我们觉得我们看到的星斗很多,其实不然,因为不超过两千颗。凑近望远镜看一看,这个小小的数字就变成万万,天空此时才真的天体密布、光焰耀目。面对这样的天宇,人类的视线无能为力,似乎万能的想象力也无济于事。

我们的眼睛是多么不幸,它们只能这样认识天上的星斗:把两颗、三颗或更多的星斗看成了一颗,它们的光华在我们眼前聚成一道。

在借助望远镜之前,古人仅靠微弱的

视线了解了许多关于星斗的知识,而我们的祖先了解得更多:墨西哥的阿兹特克人经过对天体的研究,获取了时间的计算方法,几乎完美地确定了一年的天数。

尽管我们觉得自古以来天空毫无变化,像一个没有新鲜事物的国度,天文学家们却终生注视它,度过了漫漫长夜和白昼,发现了那些突然出现的星体:不知道它们来自何方,随着它们的移近,光亮越来越强,后来又逐渐变弱,离我们远去,没有再露面。

我们见过彗星的人,还知道它们对地球的造访;那些见过陨石坠落的人——巨大的陨石如同圆形火攻船,距地球相当近,我们的大地留下它做人质——他们知道天空变化莫测,充满了陌生的客人、万载永驻的星体和我们似懂非懂的诞生与死亡。

行楷作品章法浅析

章法指一篇文字的整体布局安排。说起章法，一般都会想起斗方、条幅、横幅等各种幅式。但是章法并不是幅式，幅式只是作品的形制，而章法是每一种幅式中文字内容的布局安排。

一件完整的书法作品，通常由正文、落款、印章构成，三者相辅相成，不可分割。

一、正文。 正文是书法作品的主体内容。对于正文的安排，可分为有行有列、有行无列、无行无列。就楷书作品来说，一般采用前两种形式。

1.有行有列：古人写字顺序由上至下，由右至左，由上至下称为行，由右至左称为列，书写时可采用方格或者衬暗格，注意字在格中要居中，字与格的大小比例要合适。

2.有行无列：即竖成行、横无列的布局形式，书写时可采用竖线格或者衬暗格，注意字的重心要放在格的中心线上，还要注意后一个字与前一个字的距离、宽窄关系的处理。

二、落款。 又称款识（zhì）或题款。最初因实用的需要而产生，意在说明正文出处、作者姓名、创作时间和地点等。经过长期的发展，已经成为书法作品不可分割的一部分。

落款可分为单款、双款和穷款三种。单款指正文后直接写上正文出处、作者姓名等内容。双款包括上款和下款，上款在正文之前，通常写受书人的名字和尊称，后带"雅正""雅属""惠存"等谦词；下款在正文之后，内容与单款类似。穷款指只落作者姓名，不落其他内容。

落款时要注意：一是落款的字体要与正文协调，如正文为行楷，落款宜用行楷、行书，传统的做法是"今不越古""文古款今"；二是款字大小要与正文协调，款字应小于或等于正文字体；三是落款不能与正文齐头齐脚，上下均应留有一定的空白；四是款字占地不能大于正文，要有主次之分；五是落款如在正文末行之下，应与正文稍拉开距离。

三、印章。 印章分朱文（阳文）和白文（阴文），钤印后字为红色叫朱文，字为白色叫白文。

印章大致分为名章和闲章两大类。名章内容为作者的姓名，一般盖在落款末尾。闲章内容广泛，从传统书法作品来说，盖在正文开头的叫引首章，盖在正文首行中部叫腰章。

钤印时要注意：一是作品用印不宜多，但必须有名章；二是印章不能大于款字；三是名章底部应稍高于正文底部；四是印章不要盖斜，否则有草率之嫌。

作品欣赏与创作

爱把你抱在怀里如同抱着

一捆麦子爱把你舂打以使

你赤身裸体爱把你过筛

子以便筛去外壳爱把你磨

成面粉爱把你和成面团让

你变得柔软爱将你放在她

圣殿里的火上以期让你变

成上帝圣筵上的神圣面包

纪伯伦论爱荆霄鹏

假如我能飞身月中下

视依山上下曲折的长廊雪色

侵围阑外月光浸着雪净的衾

禂遍着玲珑的眉宇这一带长廊之

中万籁俱绝万缘俱断有如水的客

悲有如丝的乡梦有幽感有彻悟

有祈祷有忏悔有千万种话

戊戌金秋荆雪鹏抄

海到无边天作岸

丙申仲夏上浣

山登绝顶我为峰

荆霄鹏于晋阳

落字有声

读者问卷

为向"墨点"的读者们提供优质图书,让大家在最短的时间内练出最好的字,达到事半功倍的效果,我们精心设计了这份问卷调查表,希望您积极参与,一旦您的意见被采纳,将会得到一份"墨点字帖"赠送的温馨礼物哦!

姓　名		性　别	
年龄(或年级)		职　业	
QQ		电　话	
地　址		邮　编	

1.您购买此书的原因?（可多选）

□封面美观　　□内容实用　　□字体漂亮　　□价格实惠　　□老师推荐　　□其他＿＿＿＿

2.您对哪种字体比较感兴趣?（可多选）

□楷书　　□行楷　　□行书　　□草书　　□隶书　　□篆书　　□仿宋　　□其他＿＿＿＿

3.您希望购买包含哪些内容的字帖?（可多选）

□有技法讲解　　□与语文教材同步　　□与考试相关　　□速成教程类　　□常用字

□国学经典　　□名言警句　　□诗词歌赋　　□经典美文　　□人生哲学

□心灵小语　　□禅语智慧　　□作品创作　　□原碑类硬笔字帖　　□其他＿＿＿＿

4.您喜欢哪种类型的字帖?（可多选）

纸张设置：□带薄纸,以描摹练习为主　　　　□不带薄纸,以描临练习为主

　　　　　□摹、描、临的比例为＿＿＿＿＿＿＿＿

装帧风格：□古典　　　　□活泼　　　　□现代　　　　□素雅　　　　□其他＿＿＿＿

内芯颜色：□红格线、黑字　　　□灰格线、红字　　　□蓝格线、黑字　　　□其他＿＿＿＿

练习量：□每天＿＿＿＿＿＿面

5.您购买字帖考虑的首要因素是什么?是否考虑名家?喜欢哪种风格的字体?

6.请评价一下此书的优缺点。您对字帖有什么好的建议?

7.您在练字过程中经常遇到哪些困难?需要何种帮助?

地　　址:武汉市洪山区雄楚大街 268 号出版文化城 C 座 603 室　　邮编:430070

收信人:"墨点字帖"编辑部　　　　电话:027-87391503　　QQ:3266498367

E-mail:3266498367@qq.com　　　　天猫网址:http://whxxts.tmall.com